名家大手筆

經典新閱讀

赤壁賦

蘇軾 文

文徵明 趙構 書

商務印書館

《文賦的登峰造極之作──〈前赤壁賦〉賞析》原載於《古文今讀初編》，由中文大學出版社授權轉載。

赤壁賦

編　　　者　商務印書館編輯出版部

責任編輯　徐昕宇

書籍設計　涂慧

排　　版　周榮

校　　對　甘麗華

出　　版　商務印書館（香港）有限公司
　　　　　香港筲箕灣耀興道三號東滙廣場八樓
　　　　　http://www.commercialpress.com.hk

發　　行　香港聯合書刊物流有限公司
　　　　　香港新界大埔汀麗路三十六號中華商務印刷大廈三字樓

印　　刷　中華商務彩色印刷有限公司
　　　　　香港新界大埔汀麗路三十六號中華商務印刷大廈

版　　次　二〇一九年七月第一版第一次印刷
　　　　　© 2019 商務印書館（香港）有限公司
　　　　　ISBN 978 962 07 4598 0
　　　　　Printed in Hong Kong

目錄

一 千古風流人物

蘇軾

豁達人生

蘇軾（一〇三七—一一〇一）生於北宋，距離現在已有九百多年。蘇軾的「軾」字，是指古代車箱前面供人憑倚的橫木，父親給他取名時是借用了《左傳》裏「下視其轍，登軾而望之」的一句，希望孩子從小就能登高眺遠，樹立遠大志向。因此其字為子瞻，有高瞻遠觀的意思，名與字互相呼應。蘇軾生於書香世家，父親蘇洵是著名的文學家，他與弟弟蘇轍一起考中進士，父子三人均以文章聞名於世，一門三傑，當時就已經有「三蘇」的稱譽。

蘇軾一生歷經多番波折，他文章蓋世，但仕途坎坷，懷抱儒家為民解困的崇

高理想，卻受到黨爭牽連，官運不濟，在政壇浮沉多年，難以有所作為。然而，他的文章詞賦卻未因此而埋沒，堪稱北宋文壇的第一號人物，其豁達的性格更為後人津津樂道。

蘇軾

蘇軾才高八斗，文學成就名傳千古。但他仕途坎坷，政治抱負難以施展。一生得失，或許他自己也沒有答案。

為何蘇軾又名蘇東坡？

一〇八一年，蘇軾被貶黃州的第二年，生活捉襟見肘。當時，蘇軾的一位好朋友馬正卿，得知他經濟困難，便為他覓來黃州城東過去營房廢地數十畝，讓他可以開墾種地。因為這塊舊營地位於黃州東坡，於是蘇軾便順手拈來，自號東坡居士，後人亦稱呼他為蘇東坡。

「先甜後苦」的仕途

蘇軾一生宦海浮沉，起伏無常，他自己亦曾自嘲「一肚皮不合時宜」。從政生涯裏，初期可算得上事事愜意，二十出頭就參加禮部考試，當時的主考官歐陽修讀到他那篇應試的文章，驚為天人，同年進士及第，年紀輕輕便受到賞識。

可惜好景不常，北宋朝廷之內，大臣因政見不同，結黨分派，初為論政、論改革，後來演化成意氣之爭，針鋒相對。神宗年間，王安石任宰相，大力推行變法，朝廷內支持和反對變法的大臣分成兩派互相排擠，蘇軾就曾上書力言王安石新法的弊端，最終落得貶官杭州的下場。一〇七九年，又因作詩被指為諷刺新法而下獄，史稱烏台詩案。

黨爭的犧牲品

哲宗繼位後，因年幼，由太皇太后高氏聽政，反對變法的司馬光出任宰相，朝廷內保守派勢力壯大，遭貶官的人紛紛被召回朝廷，蘇軾自然亦在名單之內。可

4

是，由於他的正直，對事不對人，主張保留變法中的合理措施，結果見棄於各派。

哲宗親政以後，變法派再次得勢，蘇軾無奈又成為抨擊的對象，仕途至此可謂返魂乏術，一〇九七年，被貶至昌化軍，即今天海南儋州。至一一〇一年，有幸召回朝，可惜就在返京途中病逝。

宋朝黨爭埋沒了不少士大夫的熱誠，徒有政治抱負，卻一生沉溺於意氣之爭，蘇軾不幸身處其時，成為犧牲品。

從不自暴自棄

仕途上的挫折並沒有磨損蘇軾的意志，在逆境中，他仍然保持曠達開放的心境。

蘇軾的品行正是中國士大夫的模範，緊守儒家為民請命的情操，鍥而不捨的奮鬥精神，不得已無所為時，便寄情詩詞書畫創作，潛心研究佛理禪意，藉着另一種心靈寄托來暫忘世俗之憂，形軀縱受縛，意志仍自由，因而他的詩文中常流露出超然出世的思想。

海南儋州東坡書院載酒亭

蘇軾最遠曾被流放至海南儋州，亦於此地渡過生命中最後一程。

杭州蘇堤

蘇軾被貶到杭州任地方官時，曾疏浚西湖，修築長堤。今日蘇堤，就是他當年治水留下的功績之一。

文藝全才

寫得一手好文章的文人比比皆是，但詩詞文賦俱佳，同時又精於書法、擅於繪畫的便屈指可數。蘇軾是中國歷史上罕見的當之無愧的文藝全才。他曾經這樣來表達個人對詩書畫的看法：「詩不能盡，溢而為書，變而為畫。」文學為根本，心有餘情則發而為書法，或轉化為畫作。因此，儘管蘇軾文書畫皆精，但作品仍以文學稱冠，書法及繪畫質佳但數量不多。

豪放派詩詞的代表人物

唐朝是詩歌的鼎盛期，各種風格及題材包羅萬有。五代亂世，詩歌趨於諂媚。北宋初年仍未能秉承唐詩餘風，詩歌創作上無論題材、筆調均顯得拘謹乏味，直到蘇軾出現，寄妙理於豪放之中，出新意於法度之外，形成豪放一派的詩

歌風格，詩歌才有一番新氣象。蘇軾的詩歌題材廣泛，常以古、近詩體記人敘事、寫志抒懷。他具有極強的駕馭語言的能力，舉凡經史詩賦、佛老道藏、生活口語都可以靈活運用於詩作裏，例如《初到黃州》：

自笑平生為口忙，老來事業轉荒唐。

長江繞郭知魚美，好竹連山覺筍香。

逐客不妨員外置，詩人例作水曹郎。

只慚無補絲毫事，尚費官家壓酒囊。

這首七言律詩談及被貶黃州的心情。第三、四句（頷聯）、第五、六句（頸聯）對得工整優美，文字簡潔易懂，讀來就像和好友暢談，親切自然；儘管當時的蘇軾屢遭誣陷貶謫，心情仍豁達開朗，談笑風生。

談到詞，蘇軾算得上是一位開拓者。詞本來是宴酬時歌伎所唱之曲，所以這種文體

先天便有文辭雕琢、風格綺靡之病。後來，詞這種文體經過蘇軾發揮，有了新的面貌。

他刻意打破詞體傳統以來只記男女情事、宴遊饗樂等狹隘題材，旅遊經歷、友情、史事、議論無不可入詞，大大擴闊了詞的內容題材。同時，放棄華麗詞藻，文字力求直率質樸，開詞壇豪放一派，與以周邦彥為首的婉約派，成為宋詞主要的兩大流派，影響及辛棄疾、陸游等。《定風波》便是他代表作之一：

雨任平生。

莫聽穿林打葉聲，何妨吟嘯且徐行。竹杖芒鞋輕勝馬。誰怕？一蓑煙

料峭春風吹酒醒，微冷。山頭斜照卻相迎。回首向來蕭瑟處，歸去，

也無風雨也無晴。

全詞沒有用典，也沒有冷僻字，以平實近乎口語的句子來敘事、描寫及抒情，將內

心那份不累於俗、不為世所羈絆的情懷以形象化的舉動表現得淋漓盡致，令人明白只要心境常保持樂觀，即使風吹雨打也能從容面對。

散文獨步天下

蘇軾的散文在北宋時已名震天下，連當時文壇長老歐陽修也說：「此人可謂善讀書，善用書，他日文章必然要獨步天下！」他的散文就似滾滾長河，氣勢浩蕩，行文用字自然而然，好像流水隨山川之形而轉彎，沒有既定的格局，卻往往能帶出精辟見解，立下不能動搖的論點。《日喻》就是一篇好例子，文中談及：

生而眇者不識日，問之有目者。或告之曰：『日之狀如銅盤。』扣盤而得其聲。他日聞鐘，以為日也。或告之曰：『日之光如燭。』捫燭而得其形。他日揣籥，以為日也。……

首先講了一個「盲人識日」的小故事，似不着邊際，其實是打個比喻，接下來便從正反兩方面說明「求道」必須認真學習，逐步掌握及親身實踐，若僅依賴片面之見、主觀臆測就會出現錯誤，真正的道便學不到。如何求道治學本是難以闡明的道理，蘇軾卻順手拈來一則平常事加以發揮，說來層層遞進，通達情理，寫來瀟灑自如，夾敍夾議，妙趣橫生。

文人畫宗師

倘若仕途順利，忙於為朝廷效力，恐怕蘇軾沒有餘暇埋首創作書畫；官運不佳，屢遭排斥，反令蘇軾的文藝修養日見增進。他不僅創作，還提出了創作書畫的理論。蘇軾在《跋漢傑畫》中便提及作畫的意見：「觀士人畫，如閱天下馬，取其意氣。」這種「意氣」其實是畫家本身品德、學問、藝術修養等經繪畫表現出來，出色畫作不僅是外在的優美形象，更應讓觀賞者經外在之象感受到作者的

何謂「文人畫」？

「文人畫」可解釋為文人繪作的畫；文人畫的精神，是以作文之法，直接從事於畫的創作，強調對意境的追求，重傳神而不重形似，卻能夠狀難寫之景，同時含不盡之意，其間不僅涵蘊文學情趣，更牽連哲理。基於這一精神，文人畫的普遍特點是色彩不濃艷，所描寫的景物重輪廓大意而不重細緻逼真。

蘇軾竹石圖

此幅絹本水墨畫，傳為蘇軾畫作。主題為纖竹數竿，其間立怪石數方，兩側為空曠荒野，煙波浩淼，意境空遠。用筆瀟灑，墨竹看似隨意，實則意味無窮，秀石輕勾淡染似不經意而意趣渾成，頗具文人畫的典型面貌。

成語「胸有成竹」與蘇軾有何關係？

蘇軾評論畫家文與可時，說他畫竹前「必先得成竹於胸中」，就是畫竹前必先心中有竹之形神，落筆才能畫出最具神韻的竹。「胸有成竹」後來引申為做事之前已經有了通盤的考慮，做起來有把握。

內心情懷，故此，一幅畫作的優劣高低其實取決於作畫者的意氣，這「取其意氣」的原則更成為宋朝文人畫的一項重要標準。

怎樣才能繪出佳作呢？

蘇軾有自己一套方法，他往往在酩酊大醉以後才能繪出佳作。《畫繼》中記載，哲宗紹聖年間，他被貶至海南儋州，數年也不作畫，其中僅有的幾次也是在酒後，畫作幹多葉少，人皆稱讚「挺然自拔，一如其人」。

書法體肥左傾

蘇軾的書法具有強烈的個人風格，即使你不太懂欣賞書法，但只要看過他的作品，便會感到其書體與別不同，這主要歸功於獨特的技法與意念。

蘇軾執筆是採用「單鈎式」方法，大拇指和食指緊握着筆管的下方，中指第一二節間在下面抵住，筆在手中側臥着，與紙面形成七十五度，就好像我們今天

13

書法有哪幾種執筆方法？

關於書法的執筆方法，有以下八種：

（一）撮管法、（二）撤管法、（三）捻管法、（四）單鈎法、（五）握管法、（六）揸管法、（七）回腕法、（八）五指執筆法。其中握管法及揸管法兩種執筆方法適宜寫特大的字。而五指執筆法是比較常用的方法，又稱「撥鐙法」。

拿原子筆寫字一樣。這樣執筆原不適宜寫毛筆字，但蘇軾習以為常，寫來也揮灑自如。但由於不能懸腕及懸肘，故運筆的幅度亦小，寫不出大字。另執筆時出現斜勢，亦有人詬病其字多是左秀而右枯，字體重心左傾，然而，這種打破平正的寫法，卻往往姿態橫生，成就與別不同的藝術價值。

此外，蘇軾又愛用軟的雞毛筆寫字，他的大楷和大行書，多用軟毫，筆畫肥壯。有人指他寫的字太肥，肥而易俗，蘇軾在詩作《墨妙亭》坦率地持有不同看法：「少陵評書貴瘦硬，此論未公吾不憑，短長肥瘦各有體，玉環飛燕誰敢憎。」

利用楊貴妃和趙飛燕一肥一瘦俱為美人來比喻字體肥瘦各有其美，不必執着。

蘇軾對自己的書法亦頗得意：「吾書雖不嘉，然自出新意，不踐古人。」他兼學王羲之、顏真卿的長處，然後創出自己獨特風格，尤其注重「取意」，追求書法形體以外的意趣及空靈之美。同時他還讚同取法於生活、取法於自然的觀點，從生活中得到啟示，再運用到藝術創作之中，可視為對現實生活的一種昇華。

單鈎式執筆

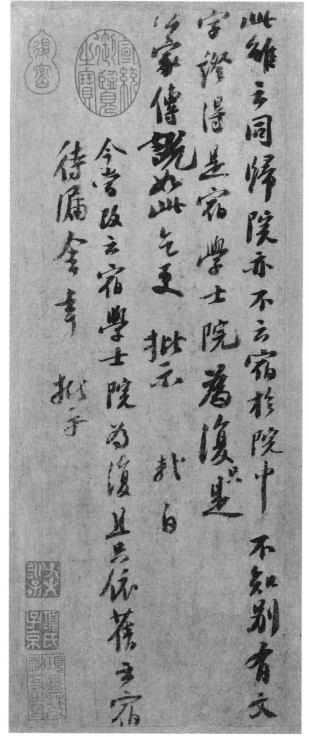

晉卿為僕所累僕既謫齊安

晉卿亦貶武當飢寒窮困本書

生常分僕處之不戚戚固宜獨怪

晉卿以貴公子罹此憂患而不失其

蘇軾與文人畫　王伯敏

繪畫到了宋代，墨梅、墨竹成為一種獨立的畫科，標誌着這個時期的繪畫，不僅內容豐富，而且題材也愈加專門化了。

專以水墨畫梅蘭竹菊，要求達到形若草草而情意無窮者，多半是文人畫家。《宣和畫譜》在「墨竹敍論」中就提到：「有以淡墨揮掃，整整斜斜，不專於形似，而獨得於象外者，往往不出於畫史，而多出於詞人墨卿之所作。」當時如蘇軾、文同，不獨以詩文著稱，所畫墨竹，亦為朝野所重。他如僧仲仁、揚無咎、趙孟堅及鄭思肖等，畫梅寫蘭，無不得一時之譽。他們的作品，強調意趣性靈，偏重

在書法理論方面，蘇軾相信書法家的人品會影響書法作品的質素；人品差，則書法「雖工不貴」。這些觀點均影響後世書家，更成為評論書法的重要準則之一。

18

借物抒情。他們的審美要求，與專作工整艷麗的花鳥畫者不同。所以在繪畫史上，便把水墨梅竹等列為別具一格的文人畫。

文人之畫梅竹，雖然大都作為自娛，但也各有其意圖。他們在生活中有所感觸，往往一一寄情於畫中。「一竿瀟灑，得我真情，幾枝清翠，去人俗念」，意之作」，實在都是「胸有成竹」之後的「直抒胸臆」。他們所謂「不經即是此謂。蘇軾說文同畫竹，乃是「詩不能盡，溢而為書，變而為畫」，實則蘇軾何嘗不是如此。蘇軾說：「瘦竹如幽人」，正可以說是他的自況。文人們把梅蘭竹菊人格化，所以梅蘭竹菊有「四君子」之稱。在歷史上，士大夫向來把花木能傲霜耐寒的自然特性比擬為人的品德氣質，所謂「不凋不容，惟彼貞松」之說，就是這樣而來的。蘇軾以為墨梅、墨竹可「載道」，還說「詩畫本一律」，這就把梅竹畫的社會功能提得更高，也就等於把文人畫的身價抬高起來。

文同《墨竹圖軸》

本幅為絹本水墨畫，係北宋畫家、文學家文同畫作。圖繪一枝茂盛翠竹枝節舒展，以墨色濃淡表現竹葉向背。是中國畫壇「文人畫」的代表作品之一。

以水墨畫梅竹的文人畫為甚麼在北宋時突然興起，原因是有多方面的：首先，就當時的歷史情況而言，北宋中葉，自仁宗（趙禎）至哲宗（趙煦）的七十多年間，社會上雖然表面承平，但其帷幕之後，民族矛盾和社會矛盾都日益深刻化和複雜化，其反映於政治、哲學、文學各方面幾乎都出現了變革的新情況。新興的文人畫，在這種社會氣氛裏，就有了活躍的條件；其次，士大夫階層在當時的社會中佔有相當勢力，而且獲得了多數市民的支持，他們的言行，在社會上有一定的影響。他們在文學藝術上，除了通過詩文來表達自己的觀點、主張之外，還廣泛尋求適宜於他們感情發洩的藝術形式來為他們服務，而水墨寫意畫，正好能與他們的寄情遣興以及吟詩寫字相配合，所以當它被士大夫重視時，它就迅速獲得了發展；再其次，就水墨畫的本身來看，它經過唐、五代而到北宋，至少有三百多年的歷史，而且已經累積了「落墨為格」的實際經驗。所以對水墨畫的某些技法，基本上得到了掌握，因此，當它被作為一種專門畫科時，在畫壇上就能

21

立即站起來而自成為一體。

文人畫興起於北宋，除了上述的這些原因外，蘇軾對於文人畫的倡導，也起了很大的影響作用。

蘇軾一生的藝術活動，主要在文學創作上，作畫只不過是他讀書吟詩的餘事。然而正因為他在文學藝術上有修養，有才華，他的詩詞和散文有很高的成就，所以文人畫一經其提倡，依附此說的就更多了。

蘇軾在《跋漢傑畫》中曾提到：「觀士人畫，如閱天下馬，取其意氣。」這種「意氣」是甚麼，蘇軾沒有說，但可以理解，這是一種畫家品德、學問、藝術修養等在繪畫創作中的表露。這種表露往往不是直接的，而是一種「獨得於象外」的表露。而這個「象外」，當然是指由藝術形象所給人引起的種種聯想。如黃山谷說蘇軾畫古木，「胸中元自有丘壑，故作老木蟠風霜。」畫中「老木蟠風霜」是給人可感的藝術形象，但使觀者感到作者「胸中元自有丘壑」，這便是一種「象

22

「外」之意。這個象外之意，就是蘇軾對文人畫所要「取」的「意氣」，也是從作者「胸中丘壑」中流露出來而給觀者的一種「象外」的感受。鄧椿在《畫繼》中也說蘇軾「所作枯木，枝幹虬屈無端倪，石皴亦奇怪，如其胸中盤鬱也。」文人畫就是要使讀者透過畫中的藝術形象了解其思想感情。足見蘇軾所謂「取其意氣」，確是道出了一般文人對文人畫要求的一個重要方面。所以文人畫重「寫意」，強調「遺貌取神」，決不是僅僅為了風格的獨創，重要的還在於為了更巧妙、更突出地表現其主觀的「意氣」。

「空腸得酒芒角出，肺肝槎牙生竹石，森然欲作不可留，吐向君家雪色壁。」

這是蘇軾自題郭祥正壁詩，可知蘇軾作畫有個特點，即是平日非乘酣不足以發真興。《畫繼》中還有所記載，說米芾自湖南從事過黃州，初次見蘇軾，他們酒酣後，蘇軾「貼觀音紙壁上，起作兩行枯樹怪石各一，以贈之。」這是一種甚麼作風，正如梅花道人（吳鎮）說過「酒醉人發癲，酒醉人更慧，寫來（取）一枝竹，

為使發真意。」也就是黃山谷所謂「醉時吐出胸中墨」的文人畫家的作風。紹聖時，蘇軾被貶至儋州（海南島），說是數年不作畫，有幾次畫興到來，都在酒後，所畫幹多葉少，使人見之「挺然自拔，一如其人。」這種作風，正與「正襟端坐，索枯腸，強寫天地人情者」迥不相同。蘇軾所具有的這種作風，也可以說是後世文人畫家所普遍具有的。

蘇軾喜歡並擅長畫枯木竹石之類，他的繪畫之所以有一定的表現力，與他在書法上的成就有更為密切的關係。他的豪放書法，直接影響到繪畫用筆。他在這方面的表現，也成為文人畫家強調「書畫本來同」的理論根據之一。郭畀說他「作字如古槎怪石」，他畫的「古槎怪石」，正如他那老勁雄放的字體。孫承澤說：「東坡懸崖竹，一枝倒垂，筆酣墨飽，飛舞跌宕，如其詩，如其文。」應該說，還如他的行草。現存《古木竹石圖》，傳是真跡，雖然筆墨無多，但是表現極有生趣。；有評其「古木拙而勁，疏竹老而活」，讀此畫，可信此評之不謬。

24

蘇軾對於藝術創作，強調要有創造，要有新意趣。在繪畫藝術上，他雖然自認「派出湖州（文同）」，但又申言自己與文同是「竹石風流各一時」。在繪畫史上，蘇軾的重要性，不在他曾畫過多少優秀的作品，而在於他對中國文人畫的發展曾產生了較為深遠的影響。

（本文原載於《藝林叢錄》第八編，作者為著名美術史論家、畫家、詩人。）

壬戌之秋七月既望蘇子與客泛舟游於赤壁之下清風徐來水波不興舉酒屬客

接天縱一葦之所如凌萬頃之茫然浩浩乎如馮虛御風而不知所止飄飄乎如

遺世獨立羽化而登僊於是飲酒樂甚扣舷而歌之歌曰桂棹兮蘭槳擊空明兮

流光渺渺兮余懷望美人兮天一方客有吹洞簫者倚歌而和之其聲嗚嗚然如

怨如慕如泣如訴餘音嫋嫋不絕如縷舞幽壑之潛蛟泣孤舟之嫠婦蘇子愀然正

襟危坐而問客曰何為其然也客曰月明星稀烏鵲南飛此非曹孟德之詩乎西望

夏口東望武昌山川相繆鬱乎蒼蒼此非孟德之困於周郎者乎方其破荊州下江

陵順流而東也舳艫千里旌旗蔽空釃酒臨江橫槊賦詩固一世之雄也而今安在

我況吾與子漁樵於江渚之上侶魚蝦而友麋鹿駕一葉之扁舟舉匏樽以相屬寄

蜉蝣於天地渺滄海之一粟哀吾生之須臾羨長江之無窮挾飛僊以遨遊抱明月而

長終知不可乎驟得託遺響於悲風蘇子曰客亦知夫水與月乎逝者如斯而未嘗

往也盈虛者如彼而卒莫消長也蓋將自其變者而觀之則天地曾不能以一瞬

上之清風與山間之明月耳得之而為聲目遇之而成色取之無禁用之不竭是造物

者之無盡藏也而吾與子之所共適容喜而笑洗盞更酌肴核既盡杯盤狼藉相與

枕藉乎舟中不知東方之既白

連日妻暑憒近筆研今雨稍涼戲寫此賦阮老眼昏眯而楷穎適

皆不精殊益醜拙也嘉靖庚寅六月六日甲子徵明識

文徵明《小楷書前後赤壁賦頁》

後赤壁賦

是歲十月之望步自雪堂將歸於臨皋二客從余過黃泥之坂霜露既降
木葉盡脫人影在地仰見明月顧而樂之行歌相答已而嘆曰有客無酒
有酒無肴月白風清如此良夜何客曰今者薄暮舉網得魚巨口細鱗狀
如松江之鱸顧安所得酒乎歸而謀諸婦婦曰我有斗酒藏之久矣以待
子不時之需於是攜酒與魚復遊於赤壁之下江流有聲斷岸千尺山高
月小水落石出曾日月之幾何而江山不可復識矣余乃攝衣而上履巉
巖披蒙茸踞虎豹登虬龍攀栖鶻之危巢俯馮夷之幽宮蓋二客不能從焉
劃然長嘯草木震動山鳴谷應風起水湧余亦悄然而悲肅然而恐凜乎
其不可留也返而登舟放乎中流聽其所止而休焉時夜將半四顧寂寥
適有孤鶴橫江東來翅如車輪玄裳縞衣戛然長鳴掠余舟而西也須臾
客去余亦就睡夢一道士羽衣翩躚過臨皋之下揖余而言曰赤壁之
遊樂乎問其姓名俛而不答嗚呼噫嘻我知之矣疇昔之夜飛鳴而過我
者非子也耶道士顧笑余亦驚寤開戶視之不見其處

前賦余庚寅歲書拒今甲寅二十有五年矣筆端而
弱今雖稍如用筆而聰明已不逮勉強書此以副
羑室之意不直一笑也是歲二月十日徵明記當年
八十有六

文賦的登峰造極之作——《前赤壁賦》賞析

陳耀南

北宋是一個崇思尚辨的時代，所以理學與散文並興，而許多文體，都着了自由的、便於說理的散文色彩——詩中的「宋詩」如是，駢文中的「宋四六」如是，辭賦中的「文賦」也如是。

賦是介乎散文與韻文之間的一種文體，中間又很自然地常有對偶。晚周漢初的騷辭，是賦體的先聲，兩漢的古賦，鋪張揚厲，六朝的俳賦，對偶藻采，三唐的律賦，嚴密整飭，到晚唐杜牧的《阿房宮賦》，已經播發散文的氣息，（其實，韓愈的《進學解》，雖無「賦」名，實在也可視為一篇兼有韻文、駢文勝處的散文

賦）。到歐陽修的《秋聲賦》，體格就完全成熟，稍後出現的這篇《前赤壁賦》，便可說是文賦的登峰造極之作了。

文賦的靈魂是交融的情景和它所透現的深刻哲理，《前赤壁賦》便是一篇典範的作品。中國傳統哲理主流是儒、道、佛三家思想。以人文化成為終極關懷的儒家思想教人心安理得，積極地面對人生；以逍遙觀賞，甚至捨離解脫為中心的道、佛二家，幫助人心平氣和，消極地退隱自適。在三家互補的傳統中國文化孕育成長的士大夫，以儒家思想經世濟民。不過，由於現實的限制──諸如生命的短暫、才智的匱窮，以至邪惡勢力的阻阨等等，於是產生了許多苦痛。這些苦痛，就要靠教人忘懷得失、泯棄差別的佛老二氏來減低。終生服膺儒學而時常以佛道自寬的蘇軾，在險死還生的烏台詩案之後，被貶黃州，第三年（神宗元豐五年，一○八二）秋天，與友共遊赤壁，觸景生情，因情發理，於是寫成古今傳誦的本文。

29

全篇的層次，是由遊起興，而觀景生情，而化情以理，最後是理得情安，所以可分為四段。

首先交代所遊的時、地、人物，以及飲酒作歌之樂。他們實際所遊在黃州，而本文與《念奴嬌・赤壁懷古》詞所寄慨的，是三國周郎破曹操所在的赤壁，兩者並非一處，這點坡公未必不知，不過名同則情通，借歷史上熟悉的名字，發思古之幽情、抒由衷的感慨，原是文人妙技，也不必執着於考據了。其間「清風徐來、水波不興」，「月出於東山之上，徘徊於斗牛之間」，「縱一葦之所如，凌萬頃之茫然」等秀美的句子，如整似散，而清麗的景色，飄逸的情懷，歷歷如繪；扣舷而歌，寥寥數句，又妙得楚騷之神。

跟着由洞簫的伴和，如怨如慕，如泣如訴。簫聲未必可哀，而聽者傷心人別有懷抱，於是借客人之口，道出千古同悲的、人類永恆的惆悵——英雄豪傑之悲，是不一定贏得了全世界，而免不了賠上自己的生命。生命的來臨與消逝，

30

即使蓋世英雄也無法過問，不能預知。平凡人物的悲哀，是生無補於時，死無傷於世，而生死動靜，只不過與蜉蝣寄於天地無異。至於挾飛仙以遨遊的樂趣，抱明月而長終的夢想，就不論偉大的聖賢，抑或渺小的漁樵，都無法實現——換言之：人生短暫，而命運完全無可把握，為何而「生」固不可知，如何去「活」也似乎沒有着力點，這是不幸而有自覺心靈的人類的最大悲哀。這也是「興盡悲來」的常有感慨。王羲之《蘭亭詩序》所忭歡的如此，東坡賦中所假借（甚至假設）的朋友口中的話語也是如此。

生命真的如此空虛不實，如此可歎可哀嗎？那又不然。「吾昔有見，口未能言，今見是書，得吾心矣」，東坡與莊子，早有夙契。「天地與我並生，萬物與我為一」，差別相泯除得越多，人或者越能保證（或者保有）自己的快樂。第三段蘇子開解朋友的話，也就是開解自己的話，由開首到現在，一直蕩漾在舟邊的水，一直映照着天地的月，是不斷地奔流盈虛，也是無窮無盡地存在，因

31

此，既是變，也是不變，變與不變，全在乎我們怎樣看法，怎樣解釋。生而為破

荊州、下江陵的曹操，抑或生而為侶魚蝦、友麋鹿的隱士，本來就主於造化，

而又像王羲之所謂「修短隨化，終期於盡」，那又何必無謂地羨慕呢？一切煩惱

由於對外貪求，唯一對治方法在於對內解救——不忮不求，於是無為無待。一

切江上清風，山間明月，本來就在那裏，本來就讓我們在此立命安身。人、風、

水、月本來就是自然諧適的整體。這個道家妙理就像莊子一般，坡公用巧妙的

形象鋪排，油然善入讀者的襟抱，使天下後世因各種得失差別而煩惱的人，化

悲為喜。

轉悲為喜的也是當時蘇子之客，賓主以理化情，於是再以酒佐歡，盡歡而枕

藉於舟中，結束全賦。

清張伯行《唐宋八大家文鈔》卷八評云：「以文為賦，藏協韻於不覺，此坡

公工筆也。憑弔江山，恨人生之如寄；流連風月，喜造物之無私。一難一解，悠

然曠然。」吳楚材《古文觀止》評云：「欲寫受用現前無邊風月，卻借吹洞簫者發出一段悲感，然後痛陳其胸前一片空闊，了悟風月不死，先生不亡也。」古今評東坡這篇名作者極多，張、吳二氏所言，最覺簡練中肯。

（本文原載《古文今讀初編》，作者是香港著名學者。）

名家談前後《赤壁賦》

《前赤壁賦》完成了三個月後，蘇軾與友人重遊舊地，當時已踏入冬季，夜幕低垂，赤壁四周景色奇詭險峭，蘇軾獨自登高望遠，因感受不同，促成他寫下《後赤壁賦》。前後賦儘管記述地點相同，但所描寫的景物、所用的筆調各具特色，然而從作者思路方面考慮，兩賦又是完整的一體，相輔相成，因此金聖嘆說：「前賦是特地發明胸前一段真實了悟，後賦是承上文從現身現境一一指示此一段真實了悟，便是真實受用也。」《前賦》設主客問答來說理，以夫子身份說生死、論宇宙，尚有入世之慮，是蘇軾經歷種種波折後的了悟；而《後賦》則從紋事寫景來抒發佛道的哲思，以仙鶴、道人隱含自己希望擺脫塵世糾纏，實在是承接《前賦》的領悟加以發揮，卻不再說道理，僅描述事件來間接流露所想所感，兩賦在思想上有遞進的層次。

總以一輪皓月出沒其間

　　清代王符：「前賦寫初秋，後賦寫初冬。前賦全從赤壁着筆，後賦全從復遊落想。前賦雄渾，後賦幽峭。而總以一輪皓月出沒其間。」

　　確實，前後賦在時間、着筆、文風上各有不同，故《前賦》描寫的景色清麗，《後賦》則較幽深詭譎，而其中總有一輪明月，將兩篇的呼應絕妙點出。難怪王符對此評析頗為自得，「雖起東坡而問之，亦應以吾言為然」。

「頭巾氣」與「筆筆欲仙」

　　明代李贄：「前賦說道理時，有頭巾氣，此（後賦）則靈空奇幻，筆筆欲仙。」

　　前賦從落泊儒者角度說出人生自得其樂之道，被卓爾不群的李贄視為「有頭巾氣」；而後賦則放棄士大夫的拘謹，全從幻想寄托出世入道的盼望，「筆筆欲

仙」一語活現李贄強烈的主觀感受。

前後賦的實與虛

清代王文濡：「前篇是實，後篇是虛。虛以實寫，至後幅始點醒，奇妙無以復加，易時不能再作。」

前賦的筆法、感想均是實實在在，而後賦則處處是逃離現實的玄思，卻以孤鶴遠行、夢遇道士一事來闡述，這就是「虛以實寫」。

寫景語自天巧

元代虞集《道園學古錄》云：「坡公《前赤壁賦》已曲盡其妙，後賦尤精。於體物如『山高月小，水落石出』，皆天然句法。」

後賦在描寫景物時比前賦更進一步，如「山高月小，水落石出」，掌握到景

36

物之間的對比關係及特徵，立體地呈現冬夜赤壁的景象。

蘇軾的前後《赤壁賦》，盡去漢魏六朝辭賦的鋪張華麗，行文流暢自然，魅力無窮。清人姚鼐在《古文辭類纂》裏，以這篇作品為宋代辭賦類的代表。九百年來，前後《赤壁賦》為一代又一代的文人雅士不斷吟詠，是中國文學史上極受推崇的傑作。

筆鋒從遒勁到平淡
——文徵明《小楷書前後赤壁賦頁》

傅紅展

本文提要：文徵明特別鍾愛《前後赤壁賦》，生平寫了很多次，此兩篇楷書前後赤壁賦尤其受後人推崇。文徵明六十一歲書《前赤壁賦》，八十六歲書《後赤壁賦》，相隔整整二十五年，其用筆精細、結構嚴謹如一，然章法佈局、書法用筆及字體結構富於變化，表現了文徵明豐富的書法創作力，同時，也體現了作為一代大師直至暮年仍在不斷追求的頑強藝術生命力。

《前後赤壁賦》是中國古典文學名篇，也是古今書法家所喜書的題材。此二頁小楷書，為文徵明相距二十五年間所書，取法王羲之《黃庭經》、《樂毅論》。文徵明書法功力極深，史載九十歲尚能書蠅頭小楷。《前後赤壁賦》是其精工之作，結體端整凝練，法度嚴謹精絕，濃密適度，寓瀟灑於方正之中。主要表現在：

（一）**用筆精細，無絲毫懈怠**。文氏書法向以功力深厚著稱，此作可算是代表。每一入筆的橫畫，用細勁的筆鋒，非常精細微妙地切入，如諸多的「一」、「之」、「如」等字，在營運當中，那種細微的起伏、迴轉，以至頓按收筆，無不表現出精微的韻律。實際上，細讀此作，無論是通篇佈局，還是每一字的細微筆畫，都體現了精工細雕之處，無一筆懈怠。

（二）**結構嚴謹，精心佈局，格調高雅**。文徵明對楷書的結字搭配非常講究，為了避免書法繁密疏簡的不協調，將一些字的偏旁作調整，既無損於字的整體結

文徵明是誰？

文徵明，生於明朝中葉（一四七〇——一五五九）。他的詩文、書畫皆精，與祝允明、唐寅、徐禎卿合稱為「吳中四才子」，可惜屢次應考不第。他好學習前代諸家的書法，小楷清俊秀雅，氣韻空靈。行書剛勁有力，流暢蒼秀，對當時及後世影響很大。

構，又產生了一種特殊的藝術效果。如在多處將「壁」字的「土」部挪到「启」部的下方；「窈」（第三行）字，把「力」部放在「幺」部的下方；「華」（第四行）字，把底下「丰」部的一豎點拉的很長；「墼」（第七行）字，把「土」部挪到「又」部的下方等等。雖變化了字形，但並無突兀生硬之感，而是協調了上下左右的對應關係，更顯古雅。

文徵明六十一歲書《前赤壁賦》，《後赤壁賦》為八十六歲書，相隔二十五年。用筆精工，長於結體，是兩賦共同之處。但《前賦》《後賦》比較，亦有較大區別：

（一）在章法佈局上的不同。《前賦》章法佈局緊湊綿密，線條粗重，字形方闊，字體靠近烏絲欄界格，字與字之間距離間隔緊密。而《後賦》線條相比下較為纖細，使轉靈便，字形圓潤，字體基本上在界格中間運行。兩幅作品裱為一冊，濃重與輕淡，方闊與圓潤，字形大與小、繁與簡，形成鮮明的對比。

40

改變字形以求古雅——「壁」、「窈」、「葦」
和「壑」

前賦的「之」與後賦的「之」

「蠅頭小楷」是甚麼？

楷書根據字形大小不同，又分為大楷、中楷和小楷。若再仔細分類，最大
的稱為「榜書」、「擘窠書」。一般一、二寸見方的楷書為大楷。中楷則是指
字在方寸之間，故又稱為「寸楷」。小楷，是指字在數分見方的，故又稱為
「蠅頭小楷」。

（二）**在書法用筆上的變化。**如在兩篇書法行文中出現最多的「之」字，時隔二十五年，用筆變化明顯不同。《前賦》「之」的「ㄋ」入筆頓按，力度清晰明顯，行筆節奏幅度較大。而《後賦》「之」字則入筆和行筆的提按力度和幅度顯然很小，幾乎一帶而過；可見文徵明經歷了二十五年人生風雨的沖刷，「人書俱老」，在用筆上逐漸趨於簡易和平淡。這個特點在其很多小楷書體中都有流露，即起筆顯露尖鋒，形成一種左尖右頓的楔形狀，顯示出自然的筆勢，簡潔而精練。實際上這種用筆上的變化，不僅僅體現在「之」字中，細細觀察，很多字都有這種現象出現。

（三）**在字體結構安排上的變化。**「壁」字在《前賦》裏「辛」部為三橫，而《後賦》「辛」部為二橫，雖只是一橫之加減，在這狹小的空間裏，也會感到疏密的變化。「徊」字的「彳」部，在《前賦》（第三行）運用章草的寫法，而《後賦》中沒有出現。「斗」字，在《前賦》（第三行）運用隸書的寫法，而《後賦》中「斗」（第

42

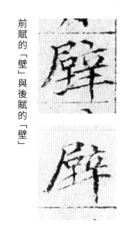

前賦的「壁」與後賦的「壁」

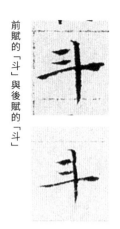

前賦的「斗」與後賦的「斗」

43

五行）字則不然。另外，《前賦》中「扁」字（第十一行），「冂」裏為三豎，使書體更加繁複；《後賦》中「時年」的「時」字，寫成古體的「旹」（第十六行），寫法更為簡易。這些變化，一方面說明了文徵明書法創作的豐富性，同時，也體現了作為一代大師直至暮年仍在不斷追求的頑強藝術生命力。

「時」的古體字

（本文作者是故宮博物院研究員、古書畫專家。）

三 名篇賞與讀

閱讀如飲食，有各式各樣：

一目十行，匆匆一瞥，是獲取信息的速讀，補充熱量的快餐，然不免狼吞虎嚥；

口誦手書，細嚼慢嚥，品嚐個中三味，是精神不可或缺的滋養，原汁原味的享受。

以書法真跡解構文學經典，目光在名篇與名跡中穿行，

從容體會一字一句的精髓，充分汲取大師的妙才慧心，領略閱讀的真趣。

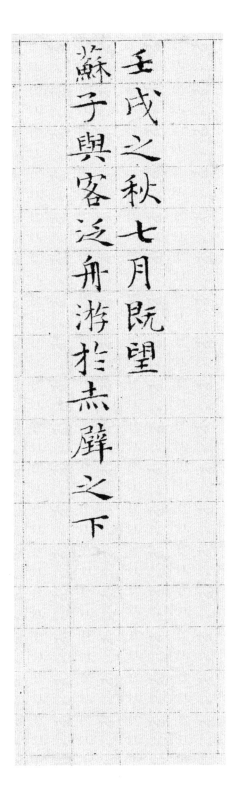

壬戌之秋七月既望
蘇子與客泛舟游於赤壁之下

壬戌之秋①，七月既望②，蘇子與客泛舟游於赤壁之下。

壬戌年的秋天，七月十六日，我和客人蕩着小船在赤壁下遊覽。

註釋

① 北宋神宗元豐五年（一〇八二）秋天。

② 望日，是月亮最圓的一天，以農曆計算，月小時是初十五，月大時是初十六。

清風徐來水波不興

舉酒屬客

誦明月之詩歌窈窕之章

清風徐來，水波不興。舉酒屬客③，誦明月之詩④，歌窈窕之章⑤。

清風緩緩吹來，江面波平浪靜。我舉起酒杯勸客人們喝酒，朗誦《明月》詩歌，高唱《窈窕》的篇章。

註釋

③ 勸客進酒。

④ 指《詩經・陳風・月出》篇

⑤ 指〈月出〉的首章：「月出皎兮，佼人僚兮，舒窈糾兮，勞心悄兮。」

少焉月出扵東山之上
徘徊扵斗牛之間
白露橫江水光接天

少焉，月出於東山之上，徘徊於斗牛之間⑥。白露橫江，水光接天。

一會兒，月亮從東山上升起，在斗宿和牛宿之間徘徊。白濛濛的水氣籠罩江面，江水泛起的波光跟天空連在一起。

註釋

⑥ 斗宿與牛宿之間。斗宿，北斗星；牛宿，牽牛星，均為二十八宿。

縱一葦⑦之所如，凌萬頃之茫然⑧。浩浩乎如馮虛御風⑨，而不知其所止；飄飄乎如遺世獨立，羽化而登仙。

縱一葦之所如凌萬頃之茫然
浩浩乎如馮虛御風
而不知所止
飄飄乎如遺世獨立
羽化而登僊

我們聽任小船隨意漂蕩，越過茫茫無邊的江面。浩蕩蕩好像是凌空乘風，不知道要飛向哪裏；輕飄飄彷彿是脫離塵世，自由地飛升仙境。

清朝楊晉《赤壁賦圖卷》（局部）
——主客邊泛舟邊暢談

註釋

⑦ 一葦為小船代稱，此語出自《詩・衛風・河廣》「誰謂河廣？一葦杭之，誰謂宋遠？跂予望之。」

⑧ 凌，凌駕。萬頃，形容水面廣闊。茫然，茫無涯岸。

⑨ 馮，即憑。御風，乘風。

於是飲酒樂甚扣舷而歌之

歌曰桂棹兮蘭槳

擊空明兮泝流光

渺渺兮余懷

望美人兮天一方

於是飲酒樂甚，扣舷⑩而歌之。歌曰：「桂棹兮蘭槳，擊空明⑪兮溯流光。渺渺兮予懷，望美人⑫兮天一方。」

白話語譯

這時候，各人歡暢喝酒，手擊船邊唱起歌來。歌唱道：「桂木做的棹啊蘭木做的槳，劃破清澈澄明的江水，逆流前進迎着浮動的月光。多麼悠遠啊，我的思念；盼望的『美人』啊，在天邊遙遠的地方。」

註釋
⑩ 手擊船邊。
⑪ 空虛而明亮，引申為江中的月。
⑫ 美人，指賢人君子。

客有吹洞簫者倚歌而和之

歌其聲鳴鳴然如怨如慕如泣如訴

餘音嫋嫋不絕如縷

舞幽壑之潛蛟泣孤舟之嫠婦

蘇子愀然正襟危坐而問客曰

何為其然也

客有吹洞簫者，倚歌而和之。其聲嗚嗚然，如怨如慕，如泣如訴，餘音裊裊，不絕如縷，舞幽壑之潛蛟⑬，泣孤舟之嫠婦⑭。蘇子愀然⑮，正襟危坐而問客曰：「何為其然也？」

客人中有人吹起洞簫，為歌聲伴奏。那簫聲嗚嗚地響，像怨恨，像思慕，像哭泣，像傾訴；吹完後餘音悠長，像細長的絲線綿延不斷。引得潛藏在深淵裏的蛟龍跳起舞來，惹得孤獨小船上的寡婦也哭泣起來。我聽着臉色頓變，整理好衣服，端正地坐着，問客人說：「為甚麼簫聲這樣悲涼啊？」

註釋

⑬ 潛藏在深淵裏的蛟龍。

⑭ 嫠婦，寡婦。

⑮ 愀然，貌甚憂懼。

容曰月明星稀烏鵲南飛
此非曹孟德之詩乎
西望夏口東望武昌山川相繆欝乎蒼二
此非孟德之困於周郎者乎
方其破荊州下江陵順流而東也
舳艫千里旌旗蔽空釃酒臨江橫槊賦詩
固一世之雄也而今安在哉

原文

客曰：「『月明星稀，烏鵲南飛』，此非曹孟德⑯之詩乎？西望夏口，東望武昌，山川相繆⑰，鬱乎蒼蒼，此非孟德之困於周郎者乎？方其破荊州，下江陵，順流而東也，舳艫千里，旌旗蔽空，釃酒⑱臨江，橫槊⑲賦詩，固一世之雄也，而今安在哉！

白話語譯

客人說：「『月明星稀，烏鵲南飛』，這不是曹操的詩嗎？向西望是夏口，向東望是武昌，山水相互環繞，樹木茂盛蒼翠，這不就是曹操被周瑜打敗的地方嗎？當他攻破荊州，拿下江陵，順流向東前進的時候，戰船連接千里，旌旗遮蔽天空，面對大江飲酒，橫執長矛賦詩，原來是不可一世的英雄，而現在在哪裏呢？

註釋

⑯ 曹操。

⑰ 相互環繞。

⑱ 釃酒，斟酒，引申為飲酒之意。

⑲ 橫，橫執。槊，古代兵器，杆比較長的矛。

59

況吾與子漁樵於江渚之上

侶魚蝦而友麋鹿

駕一葉之扁舟舉匏樽以相屬

寄蜉蝣於天地眇滄海之一粟

感吾生之須臾羨長江之無窮

挾飛僊以遨遊抱明月而長終

知不可乎驟得托遺響于悲風

況吾與子漁樵於江渚之上，侶魚蝦而友麋鹿。駕一葉之扁舟，舉匏樽以相屬。寄蜉蝣⑳於天地，渺滄海之一粟。哀吾生之須臾，羨長江之無窮。挾飛仙以遨遊，抱明月而長終。知不可乎驟得⑳，托遺響⑳於悲風。」

何況我和您在江中的小洲上捕魚砍樵，和魚蝦做伴，跟麋鹿交朋友，駕着一片葉子似的小船，拿起粗陋的杯子互相勸酒。如同蜉蝣一樣，將短暫的生命寄托於天地之間，渺小得像大海中的一粒米。哀歎我們生命太短促，羨慕長江的無窮。希望挽着天仙在宇宙間遨遊，擁抱着明月獲得永生。明知道這種想法不可能輕易實現，只好在悲涼的秋風中借簫聲把感慨表達出來。」

註釋

⑳ 蜉蝣，為朝生暮死的小蟲，比喻生命短促。

⑳ 輕易實現。

⑳ 遺響，餘音，段首由簫聲引情，故此處餘音指簫聲抒發。

蘇子曰客亦知夫水與月乎
逝者如斯而未嘗往也
蓋自其變者而觀之
則天地曾不能以一瞬
自其不變者而觀之
則物與我皆無盡也而又何羨乎

原文

蘇子曰：「客亦知夫水與月乎？逝者如斯，而未嘗往也；▲盈虛者如彼，▲而卒莫消長也㉓。蓋將自其變者而觀之，則天地曾不能以一瞬，自其不變者而觀之，則物與我皆無盡㉔也，而又何羨乎？

白話語譯

我說：「你了解那江水和月亮嗎？江水總是這樣不斷地流去，而長江未嘗流走。▲月亮雖然有圓有缺，▲但▲最終沒有增減。如果從那變化的一面去看，那麼天地間的萬物，連一眨眼的功夫都不曾保持原狀。從那不變的一面去看，那麼萬物和我都是無窮無盡的，還羨慕甚麼呢？

註釋

㉓ 月亮雖然有圓有缺，但最終沒有增減。盈虛，指月之圓缺。消長，增減。

㉔ 無盡，無窮無盡。

▲文徵明書頁缺此兩句。

且夫天地之間物各有主

苟非吾之所有雖一毫而莫取

惟江上之清風與山間之明

耳得之而為聲目遇之而成色

取之無禁用之不竭

是造物者之無盡藏也

而吾子與之所共適

且夫天地之間，物各有主，苟非吾之所有，雖一毫而莫取。惟江上之清風，與山間之明月，耳得之而為聲，目遇之而成色，取之無禁，用之不竭，是造物者之無盡藏也，而吾與子之所共適㉕。」

白話語譯

再說，天地之間，萬物各有各的主宰，如果不是我所有的，即使是一絲一毫也不能取用。只有江上的清風和山間的明月，耳朵聽見它就成為聲音，眼睛看到它就成為顏色，取用它們沒有人禁止，享受它們也不會枯竭。這是大自然無窮的寶藏，我和您可以共同享受的。」

容喜而笑洗盞更酌
肴核既盡杯盤狼藉
相與枕藉乎舟中
不知東方之既白

客喜而笑，洗盞更酌。肴核㉖既盡，杯盤狼藉。相與枕藉㉗乎舟中，不知東方之既白。

客人高興地笑了，於是洗淨酒杯，重新斟酒再喝。菜餚和果品吃光了，空杯、空盤雜亂地放着。我和客人們互相擁擠在小船裏睡着了，不知不覺東方已經發白。

註釋

㉖ 肴，肉類，泛指菜餚。核，果類。

㉗ 藉，薦席，指船小人多。

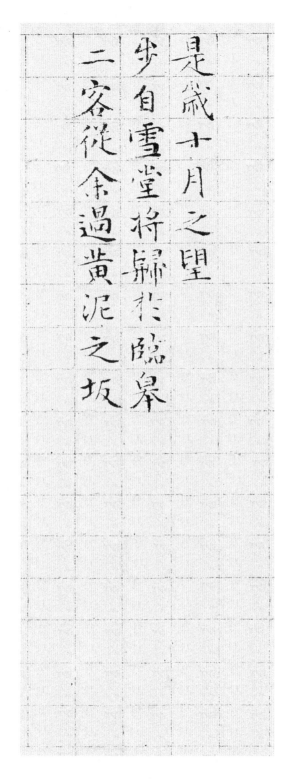

是歲十月之望
步自雪堂將歸於臨皋
二客從余過黃泥之坂

是歲十月之望，步自雪堂①，將歸於臨皋②。二客從予，過黃泥之坂③。

這一年十月十六日，從雪堂步行出發，將回到臨皋亭。兩位客人跟從我經過黃泥坂。

註釋

① 雪堂是蘇軾在東坡建築的住所，因四壁綴以雪景，故名雪堂。

② 臨皋，即臨皋亭，當時蘇軾居住的地方。

③ 黃泥坂，東坡附近的山坡。

霜露既降木葉盡脫

人影在地仰見明月

顧而樂之行歌相答

原文

霜露既降，木葉盡脫，人影在地，仰見明月。顧④而樂之，行歌相答⑤。

白話語譯

剛下過霜雪，樹葉也落盡。倒影在地，仰望天上明月，欣賞時心裏感到愉快，於是邊走邊唱，互相酬答。

註釋

④ 顧，觀看。

⑤ 且走且唱，互相應答。

已而嘆曰有客無酒有酒無肴
月白風清如此良夜何
客曰今者薄暮舉網得魚巨口細
鱗
狀如松江之鱸顧安所得酒乎
歸而謀諸婦婦曰
我有斗酒藏之久矣以待子不時之需

已而嘆曰：「有客無酒，有酒無肴⑥；月白風清，如此良夜何？」客曰：「今者薄暮，舉網得魚，巨口細鱗，狀如松江之鱸⑦。顧⑧安所得酒乎？」歸而謀諸婦。婦曰：「我有斗酒，藏之久矣，以待子不時之需。」

我感歎道：「有客人而沒有酒，有酒卻沒有菜餚，明月白皙，天高風清，我們該怎樣對待如此美好的良辰呢？」客人回答：「方才傍晚的時候，撒網捕魚，得巨口細鱗的魚，樣子像是松江所產的鱸魚。但是從哪兒弄到酒呢？」回去與妻子商量。妻子說：「我有一斗酒，已經收藏了很久，留待給你作不時之需。」

註釋

⑥ 肴，熟的肉類，這裏指下酒的菜。

⑦ 松江所產的鱸魚。

⑧ 顧，解作「但是」。

拒是攜酒與魚復遊於赤壁之下
江流有聲斷岸千尺
山高月小水落石出
曾日月之幾何
而江山不可復識矣

於是攜酒與魚，復游於赤壁之下。江流有聲，斷岸千尺⑨。山高月小，水落石出。曾日月之幾何⑩，而江山不可復識矣。

於是攜同酒與魚，回來泛舟於赤壁下。江水發出流動之聲，千尺高的山壁峭立，山嶺高聳而月亮細小，水清而河牀之石顯露，上趟遊歷距今才過了幾天啊，怎麼眼前的景象已再不能辨認呢？

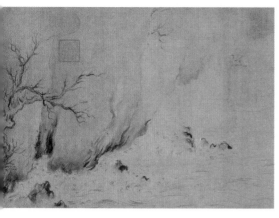

南宋馬和之《後赤壁賦圖》（局部）
—— 波濤擊打崖岸

註釋

⑨ 千尺高的山壁峭立。

⑩ 即「曾幾何時？」有感歎語意，回應三個月前初遊此地的感慨。

余乃攝衣而上

履巉巖披蒙茸

踞虎豹登虬龍

攀栖鶻之危巢

俯馮夷之幽宮

原文

予乃攝衣⑪而上，履⑫巉巖，披蒙茸⑬，踞虎豹⑭，登虬龍⑮；攀棲鶻之危巢⑯，俯馮夷之幽宮⑰。

白話語譯

我便提起衣襟向上走，登上險峻的山崖，分開亂草，蹲在形似虎豹的山石，遊於形似虬龍的樹林間，攀上高擱在樹枝的鶻巢，低頭看水神馮夷的深宮。

註釋

⑪ 提起衣襟。

⑫ 履，走路。

⑬ 披，分開。蒙茸，亂草。

⑭ 虎豹，形容山石形狀似虎豹。

⑮ 形似虬龍的樹林。

⑯ 危巢，高擱在樹枝的巢。

⑰ 俯，低頭。幽宮，水神馮夷的深宮。

77

盖二客不能從焉
劃然長嘯草木震動
山鳴谷應風起水湧

蓋二客不能從焉。劃然長嘯⑱，草木震動，山鳴谷應，風起水湧。

兩位客人不能跟上來，高聲長嘯，草木皆震動，整個山谷發出回響，風起時波濤洶湧。

註釋

⑱ 劃然，象聲詞。長嘯，長鳴。

79

余亦悄然而悲肅然而恐
凜乎其不可留也
返而登舟放乎中流
聽其所止而休焉

余亦悄然而悲，肅然而恐，凜乎⑲其不可留

也。返而登舟，放乎中流⑳，聽其所止而休

焉㉑。

我亦悄然產生悲慟，肅然而心裏驚恐，凜然懼怕而不敢停留。返回舟上，任船漂蕩在流水上，隨船停止在甚麼地方就在甚麼地方休息。

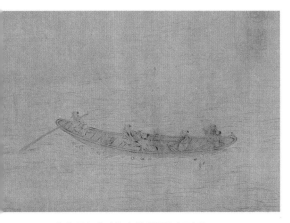

南宋馬和之《後赤壁賦圖》（局部）
——主客泛舟波上

註釋

⑲ 恐懼之貌。

⑳ 乎，即「於」。中流，水流的中間。

㉑ 休，歇息、停止。焉，於此。

時夜將半四顧寂寥
適有孤鶴橫江東來
翅如車輪玄裳縞衣
戞然長鳴掠余舟而西也

時夜將半，四顧寂寥。適有孤鶴，橫江東來。翅如車輪，玄裳縞衣㉒，戞然㉓長鳴，掠㉔予舟而西也。

快到半夜，四望一片寂寞空虛。就在這時，一隻鶴橫穿大江上空從東面飛來，翅膀如車輪，下服是黑的，上衣是白的，戞然高聲鳴叫，掠過我們的小舟向西邊飛去。

註釋

㉒ 黑裙白衣。這裏指孤鶴羽毛的顏色分佈。

㉓ 象聲詞，形容聲音的清脆激揚。

㉔ 擦過。

須臾客去余亦就睡

夢一道士羽衣翩躚

過臨皋之下揖余而言曰赤壁之遊樂乎

問其姓名俛而不答

嗚呼噫嘻我知之矣

疇昔之夜飛鳴而過我者非子也耶

道士顧笑余亦驚寤開戶視之不見其處

須臾㉕客去，予亦就睡。夢一道士，羽衣蹁躚㉖，過臨皋之下，揖㉗予而言曰：「赤壁之遊樂乎？」問其姓名，俯而不答。「嗚呼噫嘻！我知之矣。疇昔之夜㉘，飛鳴而過我者，非子也耶？」道士顧笑，予亦驚悟。開戶視之，不見其處。

過了一會，客人已登岸離去，而我亦回室就寢。睡夢中見一道士穿着羽衣輕快地走着，經過臨皋亭下時，向我拱手施禮說道：「赤壁之遊高興嗎？」我問他的姓名，他垂頭不回答。「嗚呼噫嘻，我知道了！昨天晚上，在天空飛翔從我這裏經過，不就是你嗎？」道士回頭微笑，我亦從夢中醒來。敞開門戶觀看，已不見了他的蹤跡。

註釋

㉕ 片刻。

㉖ 羽衣，鳥羽所製之衣。蹁躚，旋行的樣子。

㉗ 作揖，拱手為禮。

㉘ 昨天晚上。此語出自《禮記・檀弓上》。

附在書帖前後的印鑑有甚麼作用

印在書帖前後的古代印鑑既是考察承傳軌跡的時代標誌，也是鑒別真偽的重要證據。印鑒有官私之分，官印指皇室內府之印，私印即私家鑒藏印。文徵明的這幅書頁裏便蓋有自己的印章，後世的人可據此辨別真偽，「徵」、「明」、「徵明」及「停雲」都是他本人的印章。

書頁裏的款

款原是指鑄刻在鐘鼎彝器上的文字，後引申為書畫上的題名。文徵明在款上不只題名，更交代了前後兩賦書頁完成的日子。後賦的款更提到這兩幅書頁的創作時間相距了二十五年，而自己的書藝亦稍有增進及寫此賦的目的。

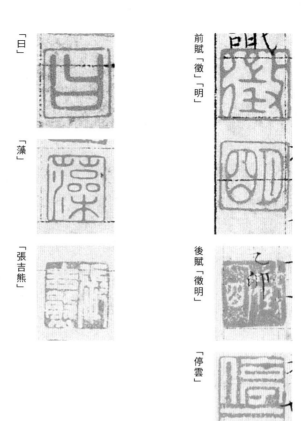

「日」

「藻」

「張吉熊」

前賦「徵」「明」

後賦「徵明」

「停雲」

嘉靖庚寅六月六日甲子徵明識

後賦的款

款署「前賦余庚寅歲書，拒今甲寅二十有五年矣，筆滯而弱。今雖稍知用筆，而聰明已不逮，勉強書此，以副芝室之意，不直一笑也。是歲二月十日徵記岜年八十有六」

前賦余庚寅歲書拒今甲寅二十有五年矣筆滯而弱今雖稍知用筆而聰明已不逮勉強書此以副芝室之意不直一笑也是歲二月十日徵明記岜年八十有六

四 尋找真正的赤壁

蘇軾《前赤壁賦》裏曾提及曹操與周瑜的事跡，令人想起當年奠定魏蜀吳三國分立的赤壁之戰。其實在湖北省的長江、漢水之間，被稱為赤壁的地方就多達五處，其中臨障赤壁、赤壁山，均俯臨漢水，其餘三處都在長江之濱。蘇軾所遊歷的是黃州赤壁，位於黃州城西赤鼻山麓。自唐開始，黃州成為文人愛遊的地方，後來更將此處誤當作當年周瑜破曹操之地。根據近年的考察及各種出土文物，才判定蒲圻赤壁才是當年三軍交戰的地方。

後世人認為蘇軾的前後《赤壁賦》誤導世人，但蘇軾在《漁隱叢話》後集裏就曾經交代清楚：「黃州西山麓，斗入江中，石色如丹，傳云曹公敗處，所謂赤壁者。或曰非也，曹公敗歸由華容路……今赤壁少西，對岸即華容鎮，庶幾是

赤壁也有文武之別？

古代已有不少飽學之士知道蘇軾筆下的赤壁非曹周對決之地，清康熙年間重修黃州赤壁風景區時，曾有人主張將黃州赤壁與蒲圻赤壁區別開來，並由當時畫家、黃州知府郭朝祚根據元人鄭元佑的詩題，手書門額，正式命名黃州赤壁為「東坡赤壁」。由於黃州赤壁與蒲圻赤壁分別以文、武得名，所以往往分別稱為文赤壁和武赤壁。

也。然岳州復有華容縣，竟不知孰是。」蘇軾由曹操當年戰敗後回程之路推斷，並未肯定黃州赤壁就是赤壁古戰場。不過，因蘇軾的前後《赤壁賦》名氣太大，後世對赤壁古戰場的混淆，多少與此有關。正如後人所說：「不是當年兩篇賦，如何赤壁在黃州。」

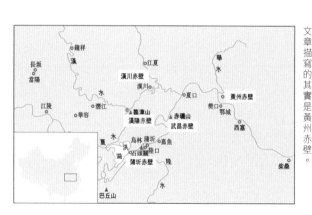

赤壁位置圖
經歷代幾番考據，才得知蒲圻赤壁是當年曹、孫、劉三雄爭戰之地。蘇軾文章描寫的其實是黃州赤壁。

鐘祥
長坂
當陽
漢
江夏
漢川赤壁
漢川
水
夏口
黃州赤壁
江陵
潛江
臨漳山
漢陽赤壁
赤磯山
武昌赤壁
樊口
鄂城
舉水
華容
夏
水
烏林蒲圻
石頭關陸口
蒲圻赤壁
洪湖
嘉魚
陸
西塞
柴桑
巴丘山
水

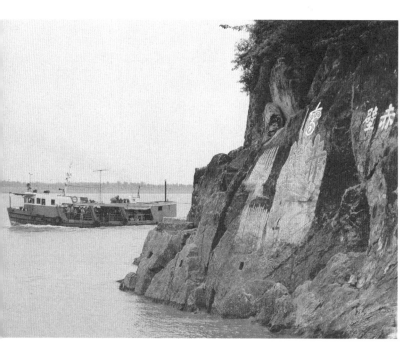

湖北蒲圻赤壁

湖北黃州東坡赤壁

本文提要：宋高宗趙構的書法成就雖不及其父親宋徽宗趙佶，然而他亦對書法下了一番苦功。此幅書卷與南宋馬和之的畫作合裱，其書法精妙之處在於有草書的變化，章法卻仍規矩勻齊，筆法精熟致爽，是其晚年傑出作品之一。

宋高宗趙構《草書後赤壁賦》結體清逸圓和，筆法精熟致爽，是其晚年傑出作品之一。趙構書法流宕之勢，逼似智永《真草千字文》。他在《翰墨誌》中記：

「智永禪師，逸少（王羲之）七代孫，克嗣家法。居永欣寺閣三十年，臨逸少《真

草千字文》，擇八百本，散在浙東。……余得其《千文》藏之。」這篇《草書後赤壁賦》即受此影響。趙構晚年對自己書法取得的成就，非常得意，自稱：「故晚年得趣，橫斜平直，隨意所適。」縱觀這篇書法作品，其主要藝術特點如下：

（一）章法行規入矩，縱橫排列勻稱。

一般草書的風格，多為縱橫跌宕，錯落參差，「變動猶鬼神」。此幅則不然，從第一句「是歲十月之望」，到最後一句「開戶視之，不見其處」，共有三十六行，除最後一行八個字外，前面三十五行，均為每行十個字，字形規矩，排列勻稱。在章法上大體採用獨體字結構，字與字之間不相連屬。使人感覺佈局平和寧靜，字字清朗醒目，行行整齊分明，字體簡而易，行筆徐而不疾，疏而不密，與我們所看到懷素、張旭草書「疾若驚蛇失道」「風回電馳」的激烈宣洩和大起大落的草書氣勢形成鮮明對比。

甚麼是草書？

草書是中國書法五體（篆、隸、楷、行、草）其中一體，特徵是字體簡約，筆畫糾連。清劉熙載《藝概》論及書有兩種：篆、分、正為一種，皆詳而靜者也；行、草為一種，皆簡而動者也。草書隨着中國書法藝術的發展，其表現形式也逐漸豐富，又有章草、小草、狂草之別。

是歲十月之望，步自雪堂，將歸于臨皋，二客從予，過黃泥之坂。霜露既降，木葉盡脫，人影在地，仰見明月，顧而樂之，行歌相答。已而嘆曰：有客無酒，有酒無肴，月白風清，如此良夜何？客曰：今者薄暮，舉網得魚，巨口

宋高宗趙構《草書後赤壁賦卷》

妇曰我有斗酒藏之久
矣以待子不时之须于是
携酒与鱼复游于赤壁之
下江流有声断岸千尺山
高月小水落石出曾日月
之几何而江山不可复识
矣予乃摄衣而上履巉岩
披蒙茸踞虎豹登虬龙攀
栖鹘之危巢俯冯夷之幽

盖二客不能从焉划
然長嘯草木震動山鳴谷應
風起水涌予亦悄然而悲
肅然而恐凜乎其不可留
也反而登舟放乎中流
聽其所止而休焉時夜將半
四顧寂寥適有孤鶴橫江
東來翅如車輪玄裳縞衣
戛然長鳴掠予舟而西也

道士羽衣翩僊過臨皋之

下揖予而言曰赤壁之遊

樂乎問其姓名俛而不答

嗚呼噫嘻我知之矣疇昔

之夜飛鳴而過我者非子

也耶道士顧笑予亦驚悟

開戶視之不見其處

（二）結構準確簡省。草書字形結構雖然可以挪移變化，盡情發揮，但草法卻有一定之規。《草書後赤壁賦》中，草法把握準確，而且規範，篇內比比皆是，如「歲」（第一行）、「從」（第二行）、「識」（十六行）、「焉」（二十行）等字，寫出了一些字形優美而規矩的草書。同時，在規矩的草法當中，字形再簡省連綴，如「皋」（第二行）、「歟」（第六行）、「薄」（第八行）、「攝」（十七行）、「龍」（十八行）等字，字形本身都是橫斜曲直，鈎環盤紆，比較繁複的構架，作者卻能回腕自如，一筆完成，給人一種遊韌有餘的美的享受。而那些字形簡單，筆畫又少的書體，作者反而在行筆的處理上，給以複雜化了，如本文中十三個「而」字，草法共四筆，筆筆不銜接。還有「月」、「問」等字，筆畫雖簡，但行筆仍保持自身之節奏，似乎成為作者風格定式。

98

在草書法規上再簡省字形——「皋」、「歎」、「薄」、「攝」和「龍」

草法「而」字

草法的「而」字共有四筆，筆筆不銜接。

相連字體——「如此」、「似松」和「東來」

（三）**行筆節奏漸變**。全篇書法起始行筆疏緩含蓄，字與字不相連屬，但隨着心境的逐步放開，運筆當中出現連綿縈帶、血脈貫通的局面，如「如此」（第七行）、「似松」（第九行）、「東來」（二十七行）以及三字連貫的「而西也」（二十八行）。同時，隨着運筆過程中的墨色變化，也可以觀察到筆斷氣連的韻律，如「今者薄暮，舉網得」（第八行）、「以待子不時之須」（十二行），墨跡乾澀至終，還意猶未盡。這種筆法的節奏變化，頗有含情脈脈、戀戀不捨之情。

100

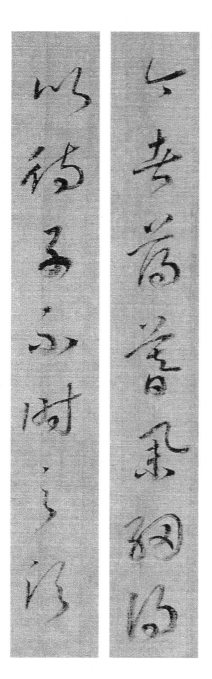

「今者薄暮，舉網得」、「以待子不時之須」運筆過程中的墨色變化，可見筆斷氣連的韻律。

（四）**運筆均勻協調**。《草書後赤壁賦》的確給人一種清逸圓和的感覺，從入筆到收筆，筆觸緩和勻稱，提按頓挫幅度不大。筆法線條運行平穩，中鋒用筆較多，書體圓潤而清勁。如「仰見」（第四行）、「曾」（十五行）、「劃」（二十行）、後面的「皋」（三十行）等字，筆意清靜流便，線條起伏平滑，猶如「行行若縈春蚓，字字如綰秋蛇」。可謂是圓轉繚繞，峰迴縈紆。在書寫的冥冥之中，還流露出章草筆意，如「是」（十二行）、「從」（二十行）字，較之遼寧省博物館藏趙構《後赤壁賦》，則更多一份古雅。

馬和之《後赤壁賦圖》

此圖卷與趙構書卷同裝。畫中主要表現蘇軾與客人泛舟波上逍遙之象。繪者馬和之，南宋臨安錢塘（今浙江杭州）人。紹興進士。擅長畫山水人物，筆法飄逸，自成一家。

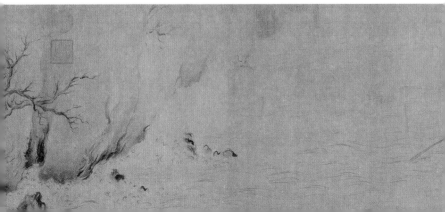

附錄：中國古代書法發展概況表

時代	發展概況	書法風格	代表人物
原始社會	在陶器上有意識地刻畫符號		
殷商	文字已具有用筆、結體和章法等書法藝術所必備的三要素，主要文字是甲骨文，開始出現銘文。	商朝的甲骨文刻在龜甲、獸骨上，記錄占卜的內容，又稱卜辭。筆畫粗細、方圓不一，但遒勁有力，富有立體感。	
先秦	鑄刻在青銅器上的金文盛行。	金文又稱鐘鼎文，字型帶有一定的裝飾性。受當時社會因素影響，出現書不同文的現象。雖然使用不方便，但使得文字呈現出多種多樣的風格。	
秦	秦統一六國後，文字也隨之統一。官方文字是小篆。	小篆形體長方，用筆圓轉，結構勻稱，筆勢瘦勁俊逸，體態寬舒，主要用於官方文書、刻石、刻符等。	李斯、趙高、胡毋敬、程邈等。
漢	漢代通行的字體約有三種，篆書、隸書和草書。其中隸書是漢代的主要書體。	西漢篆書由秦代的圓轉逐漸趨向方正，東漢篆書體勢方圓結合，用筆遒勁。隸書筆畫中出現了波磔，提按頓挫、起筆止筆，表現出蠶頭燕尾波勢的特色。草書中的章草出現。	史游、曹喜、崔瑗、張芝、蔡邕等。
魏晉	書體發展成熟時期。各種書體交相發展，在隸書的基礎上，演變出楷書、草書和行書。書法理論也應運而生。	楷書又稱真書，凝重而嚴整；行書靈活自如，草書奔放而有氣勢。出現劃時代意義的書法大家鍾繇和「書聖」王羲之。	鍾繇、皇象、索靖、陸機、王羲之、王獻之等。

朝代	概述	特點	代表書法家
南北朝	楷書盛行時期。北朝出現了許多書寫、鐫刻造像、碑記的書法家。南朝仍籠罩在「二王」書風的影響下。	北朝的碑刻又稱北碑或魏碑，筆法方整，結體緊勁，融篆、隸、行、楷各體之美，形成雄偉渾厚的書風。	羊欣、范曄、蕭衍、陶弘景、崔浩、王遠等。
隋	隋代立國短暫，書法臻於南北融合，雖未能獲得充分的發展，但為唐代書法起了先導作用。	隋代碑刻和墓誌書法流傳較多。隋碑內承周、齊峻整之緒，外收梁、陳綿麗之風，結體或斜畫豎結，或平畫寬結，淳樸未除，精能不露。	智永、丁道護等。
唐	中國書法最繁盛時期。楷書在唐代達到頂峰，名家輩出。行書入碑，拓展了書法的領域。盛唐時的草書清新博大、放縱飄逸，其成就超過以往各代。	唐代書法各體皆備，並有極大發展，歐體書法度嚴謹，雄深雅健；褚體清勁秀穎，顏體結體豐茂，莊重奇偉；柳體遒勁圓潤，楷法精嚴。張旭、懷素狂草如驚蛇走虺；張雨狂風。	虞世南、歐陽詢、褚遂良、薛稷、李邕、張旭、顏真卿、柳公權、懷素等。
五代十國	書法上繼承唐末餘緒，沒有新的發展。	書法以抒發個人意趣為主，為宋代書法的「尚意」奠定了基礎。	楊凝式、李煜、貫休等。
宋	北宋初期，書法仍沿襲唐代餘波，帖學大行。	刻帖的出現，一方面為學習晉唐書法提供了楷模和範本，一方面對行書的迅速發展和尚意書風的形成，起了推動作用。	蘇軾、黃庭堅、米芾、蔡襄、趙佶、張即之等。
元	元代對書法的重視不亞於前代，書法得到一定的發展。	元代書法初受宋代影響較大，後趙孟頫、鮮于樞等人，提倡師法古人，使晉、唐傳統法度得以恢復和發展。	趙孟頫、鮮于樞、鄧文原等。
明	明代書法繼承宋、元帖學而發展。眾多書法家都是由宋元入晉唐，取法「二王」，也有部分書家法古開新，表現出鮮明個性。	明初書法沿襲元代傳統，尚未形成特色。江南地區的蘇、杭等地成為經濟和文化中心，文人書法抬頭。書法在繼承傳統基礎上更講求形式美和抒發個人情懷。晚期狂草盛行，湧現出許多風格獨特、成就卓著的書法家。	宋克、沈度、沈粲、解縉、祝允明、文徵明、王寵、董其昌、張瑞圖、黃道周、倪元璐等。
清	突破宋、元、明以來帖學的樊籠，開創了碑學。書法中興，書壇活躍，流派紛呈。	清代碑學在篆書、隸書方面的成就，可與唐代楷書、宋代行書、明代草書相媲美，形成了雄渾淵懿的書風。	王鐸、傅山、朱耷、冒襄、劉墉、鄭燮、金農、鄧石如、包世臣等。